玄妙觀重修三門記

視頻版經典碑帖

上海辭書出版社藝術中心 編

上海辭書出版社

玄妙觀重修三門記

趙孟頫（1254－1322），元書畫家。字子昂，號松雪道人、水精宮道人，中年曾作孟俯。浙江吳興（今浙江湖州）人。宋宗室。入元，累官至翰林學士承旨，封魏國公，諡文敏。能書善畫，書擅楷、行書尤精小楷，學李邕而以王羲之、王獻之爲宗。書風遒媚、秀逸，結體嚴整，筆法圓熟，世稱『趙體』。與顏真卿、柳公權、歐陽詢並稱『楷書四大家』。存世書迹有《洛神賦》《三門記》《帝師膽巴碑》等。

《玄妙觀重修三門記》簡稱《三門記》，紙本，墨迹，楷書，縱三十五點八厘米，橫一百八十三點八厘米，計六十七行，五百五十餘字，現藏於日本東京國立博物館。元代至元三十年（1293），蘇州玄妙觀之三門重新修繕，吳興著名文人牟巘爲其撰寫《玄妙觀重修三門記》一文。大德年間，年屆半百的趙孟頫以大字楷書寫下《玄妙觀重修三門記》之碑文。

明書家陳繼儒題此作：『賞鑒家謂《玄妙觀碑》酷似李北海《岳麓碑》。若見蘇靈芝鐵佛寺刻，彌見松雪翁書學來歷。此卷精彩可照四裔，更勝吾松亭林碑也』。明李日華《真迹日録》評：『文敏此書有泰和（李邕）之朗而無其佻，有季海（徐浩）之重而無其鈍，不用平原（顏真卿）面目而含其精神，天下趙碑第一也。』

觀

重

玄

妙

修

三

門

記

天地闔闢，運乎鴻樞，而乾坤爲之戶；日月出入，經乎黃道，而卯酉爲之門。是故建設琳宮，摹憲玄象，外則

琳宮摹憲玄象外則

酉爲之門是故建設

出入經乎黃道而卯

而乾坤爲之戶日月

天地闔闢運乎鴻樞

3

周垣之聯屬，靈星之橫陳；內則重闈之劃開，閤閣之彷彿。非崇嚴無以備制度，非巨麗無以竦視瞻。惟是

麗無以竦視瞻惟是
嚴無以備制度非巨
開閤閣之彷彿非崇
橫陳內則重闈之劃
周垣之聯屬靈星之

勾吳之邦，玄妙之觀，賜額改矣，廣殿新矣，而三門甚陋，萬目所觀，譬之於人神，觀不足一身之內，強弱弗

是　觀　而　賜　勾
一　闢　三　額　吳
身　之　門　改　之
之　於　甚　矣　邦
內　人　陋　廣　玄
強　神　萬　殿　妙
弱　觀　目　新　之
弗　矣　而　矣　觀

佺，非欠歟？觀之徒嚴煥文，深念前功，是圖是究。時則有夫人胡氏妙能，捐其簪珥，給其資用。爰壬辰之紀，

歲亞先甲以厖徒，曾幾何時，悉更其舊。鼇飛丹栱，簷牙高矗於層霄，獸嚙銅鐶，鋪首輝煌於朝日。大庭中

歲亞先甲以厖徒，曾幾何時，悉更其舊，鼇飛丹栱，簷牙高矗直直於層霄，獸嚙銅鐶，鋪首輝煌於朝日，大庭中

敞峻殿周羅可以樹

羽節可以容鸞駛可

以陟三成之壇通九

以陟三成之壇通九

關之奏可以鳴千石

之虞受百靈之朝氣

敞，峻殿周羅。可以樹羽節，可以容鸞駛。可以陟三成之壇，通九關之奏；可以鳴千石之虞，受百靈之朝。氣

象偉然始與殿稱矣
於是吳興趙孟頫復
求記於陵陽牟巘
木云乎哉言語云乎
我惟帝降衷惟

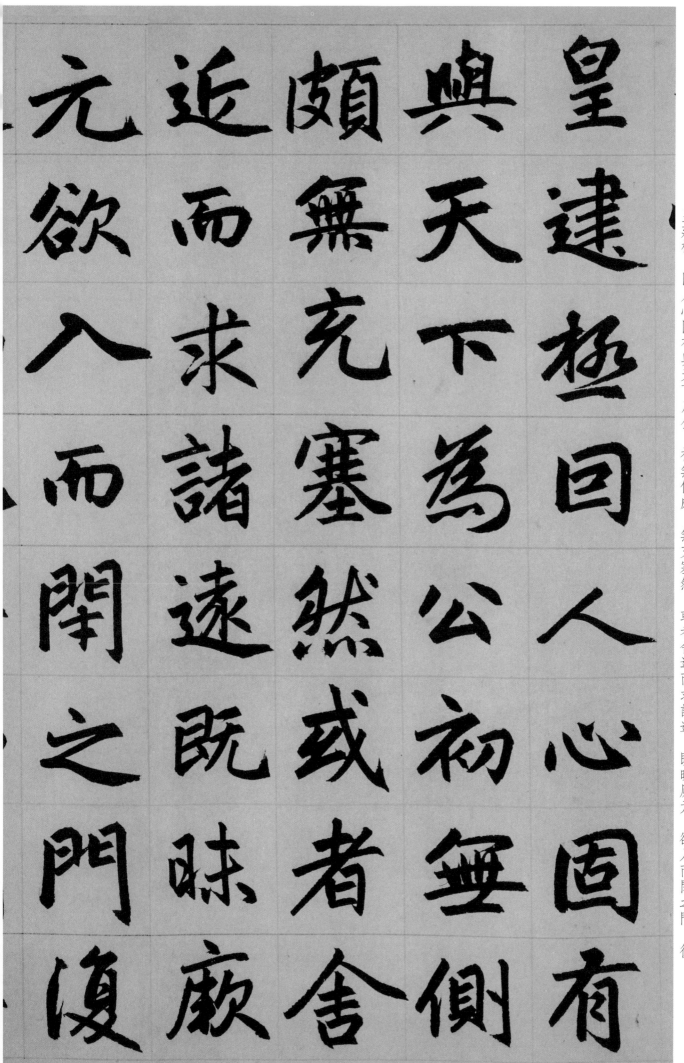

皇建極。因人心固有與天下爲公，初無側頗、無充塞然。或者舍近而求諸遠，既昧厥元；欲入而閉之門，復

皇建極曰人心固有

與天下爲公初無側

頗無充塞然或者舍

近而求諸遠既昧厥

欲入而閉之門復

迷所向。孰與抽關啓鑰？何異摘埴索塗？是未知玄之又玄，戶之不戶也。夫始乎沖漠者，造化之樞紐，極乎

者　鑰　未　深　迷

造　何　知　戶　所

化　異　玄　也　向

之　摘　之　夫　孰

樞　埴　又　始　與

紐　索　玄　乎　抽

極　塗　戶　沖　關

乎　鎚　之　漠　啓

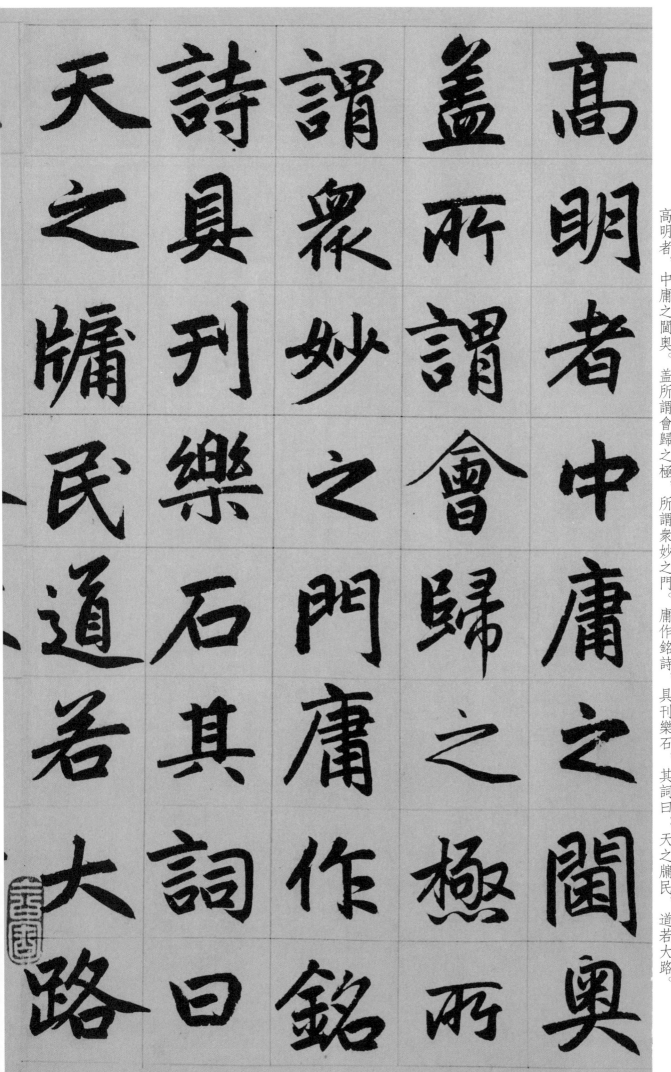

高明者，中庸之閫奧。蓋所謂會歸之極，所謂衆妙之門。庸作銘詩，具刊樂石，其詞曰：天之牗民，道若大路。

未有出入，不由於戶。而彼昧者，他岐是騖。如面墙壁，惟弗瞩故。脱扃剖鐍，孰發真悟？迺崇珍館，迺延飙馭。

闓閤洞啓，端倪呈露。四達民迷，有赫臨顧。咨尔羽襦，壹尔志慮。陰闔陽闢，恪守常度。集賢直學士、朝列

闓閤洞啓　端倪呈露

四達民迷　有赫臨顧

咨尔羽襦　壹尔志慮

陰闔陽闢　恪守常度

集賢直學士朝列